懷仁集王羲之書聖教序

經典碑帖全本放大

上海書畫出版社

大唐三藏聖教序

太宗文皇帝製

弘福寺沙門懷仁集

晉右將軍王羲之書

蓋聞二儀有像，顯覆載以含生；四時無形，潛寒暑以化物。是以窺天鑑地，庸愚皆識其端；明陰洞陽，賢哲罕窮其數。然而天地苞乎陰陽而易識者，以其有像也；陰陽處乎天地而難窮者，以其無形也。故知像顯可徵，雖愚不惑；形潛莫睹，在智猶迷。況乎佛道崇虛，乘幽控寂，弘濟萬品，典御十方，舉威靈而無上，抑神力而無下。大之則彌於宇宙，細之則攝於毫釐。無滅無生，歷千劫而不古；若隱若顯，運百福而長今。妙道凝玄，遵之莫知其際；法流湛寂，挹之莫測其源。故知蠢蠢凡愚，區區庸鄙，投其旨趣，能無疑惑者哉！

然則大教之興，基乎西土，騰漢庭而皎夢，照東域而流慈。昔者分形分跡之時，言未馳而成化；當常現常之世，民仰德而知遵。及乎晦影歸真，遷儀越世，金容掩色，不鏡三千之光；麗象開圖，空端四八之相。於是微言廣被，拯含類於三塗；遺訓遐宣，導群生於十地。然而真教難仰，莫能一其旨歸，曲學易遵，邪正於焉紛糺。所以空有之論，或習俗而是非；大小之乘，乍沿時而隆替。

有玄奘法師者，法門之領袖也。幼懷貞敏，早悟三空之心；長契神情，先苞四忍之行。松風水月，未足比其清華；仙露明珠，詎能方其朗潤。故以智通無累，神測未形，超六塵而迥出，只千古而無對。凝心內境，悲正法之陵遲；栖慮玄門，慨深文之訛謬。思欲分條析理，廣彼前聞，截偽續真，開茲後學。是以翹心淨土，往遊西域。乘危遠邁，杖策孤征。積雪晨飛，途間失地；驚砂夕起，空外迷天。萬里山川，撥煙霞而進影；百重寒暑，躡霜雨而前蹤。誠重勞輕，求深願達，周遊西宇，十有七年。窮歷道邦，詢求正教，雙林八水，味道餐風，鹿苑鷲峰，瞻奇仰異。承至言於先聖，受真教於上賢，探賾妙門，精窮奧業。一乘五律之道，馳驟於心田；八藏三篋之文，波濤於口海。

爰自所歷之國，總將三藏要文，凡六百五十七部，譯布中夏，宣揚勝業。引慈雲於西極，注法雨於東垂。聖教缺而復全，蒼生罪而還福。濕火宅之乾焰，共拔迷途；朗愛水之昏波，同臻彼岸。是知惡因業墜，善以緣昇，昇墜之端，惟人所託。譬夫桂生高嶺，雲露方得泫其花；蓮出淥波，飛塵不能污其葉。非蓮性自潔而桂質本貞，良由所附者高，則微物不能累；所憑者淨，則濁類不能沾。夫以卉木無知，猶資善而成善，況乎人倫有識，不緣慶而求慶？方冀茲經流施，將日月而無窮；斯福遐敷，與乾坤而永大。

皇帝在春宮述三藏聖記

夫顯揚正教，非智無以廣其文；崇闡微言，非賢莫能定其旨。蓋真如聖教者，諸法之玄宗，眾經之軌躅也。綜括宏遠，奧旨遐深，極空有之精微，體生滅之機要。詞茂道曠，尋之者不究其源；文顯義幽，履之者莫測其際。故知聖慈所被，業無善而不臻；妙化所敷，緣無惡而不剪。開法網之綱紀，弘六度之正教，拯群有之塗炭，啟三藏之秘扃。是以名無翼而長飛，道無根而永固。道名流慶，歷遂古而鎮常；赴感應身，經塵劫而不朽。晨鐘夕梵，交二音於鷲峰；慧日法流，轉雙輪於鹿苑。排空寶蓋，接翔雲而共飛；莊野春林，與天花而合彩。

伏惟皇帝陛下，上玄資福，垂拱而治八荒，德被黔黎，斂衽而朝萬國。恩加朽骨，石室歸貝葉之文；澤及昆蟲，金匱流梵說之偈。遂使阿耨達水，通神甸之八川；耆闍崛山，接嵩華之翠嶺。竊以法性凝寂，靡歸心而不通，智地玄奧，感懇誠而遂顯。豈謂重昏之夜，燭慧炬之光；火宅之朝，降法雨之澤。於是百川異流，同會於海，萬區分義，總成乎實。豈與湯武校其優劣，堯舜比其聖德者哉！

玄奘法師者，夙懷聰令，立志夷簡，神清齠齔之年，體拔浮華之世。凝情定室，匿跡幽巖，棲息三禪，巡遊十地。超六塵之境，獨步迦維，會一乘之旨，隨機化物。以中華之無質，尋印度之真文，遠涉恆河，終期滿字，頻登雪嶺，更獲半珠。問道往還，十有七載。備通釋典，利物為心。以貞觀十九年二月六日奉敕於弘福寺翻譯聖教要文凡六百五十七部。引大海之法流，洗塵勞而不竭；傳智燈之長焰，皎幽暗而恆明。

自非久植勝緣，何以顯揚斯旨？所謂法相常住，齊三光之明；我皇福臻，同二儀之固。伏見御製眾經論序，照古騰今。理含金石之聲，文抱風雲之潤。治輒以輕塵足岳，墜露添流，略舉大綱，以為斯記。

貞觀廿二年八月三日內出

般若波羅蜜多心經

沙門玄奘奉詔譯

觀自在菩薩，行深般若波羅蜜多時，照見五蘊皆空，度一切苦厄。舍利子，色不異空，空不異色，色即是空，空即是色，受想行識，亦復如是。舍利子，是諸法空相，不生不滅，不垢不淨，不增不減。是故空中無色，無受想行識，無眼耳鼻舌身意，無色聲香味觸法，無眼界，乃至無意識界，無無明，亦無無明盡，乃至無老死，亦無老死盡，無苦集滅道，無智亦無得，以無所得故。菩提薩埵，依般若波羅蜜多

昔者分形分跡之時，言未馳而成化；當常現常之世，民仰德而知遵。及乎晦影歸真，遷儀越世，金容掩色，不鏡三千之光；麗象開圖，空端四八之相。於是微言廣被，拯含類於三途；遺訓遐宣，導群生於十地。然而真教難仰，莫能一其旨歸；曲學易遵，邪正於焉紛糾。所以空有之論，或習俗而是非；大小之乘，乍沿時而隆替。有玄奘法師者，法門之領袖也。幼懷貞敏，早悟三空之心；長契神情，先苞四忍之行。松風水月，未足比其清華；仙露明珠，詎能方其朗潤。故以智通無累，神測未形，超六塵而迥出，只千古而無對。凝心內境，悲正法之陵遲；栖慮玄門，慨深文之訛謬。思欲分條析理，廣彼前聞，截偽續真，開茲後學。是以翹心淨土，往遊西

方冀茲經流施，將日月而無窮；斯福遐敷，與乾坤而永大。朕才謝珪璋，言慚博達，至於內典，尤所未聞。昨製序文，深為鄙拙，唯恐穢翰墨於金簡，標瓦礫於珠林。忽得來書，謬承褒讚。循躬省慮，彌益厚顏。善不足稱，空勞致謝。皇帝在春宮述三藏聖記。夫顯揚正教，非智無以廣其文；崇闡微言，非賢莫能定其旨。蓋真如聖教者，諸法之玄宗，眾經之軌躅也。綜括宏遠，奧旨遐深，極空有之精微，體生滅之機要。詞茂道曠，尋之者不究其源；文顯義幽，履之者莫測其際。

玄奘法師者，夙懷聰令，立志夷簡，神清齠齔之年，體拔浮華之世。凝情定室，匿跡幽巖，栖息三禪，巡遊十地。超六塵之境，獨步迦維；會一乘之旨，隨機化物。以中華之無質，尋印度之真文，遠涉恒河，終期滿字；頻登雪嶺，更獲半珠。問道往還，十有七載，備通釋典，利物為心。以貞觀十九年二月六日奉勅於弘福寺翻譯聖教要文凡六百五十七部。引大海之法流，洗塵勞而不竭；傳智燈之長焰，皎幽闇而恆明。自非久植勝緣，何以顯揚斯旨。所謂法相常住，齊三光之明；我皇福臻，同二儀之固。伏見御製眾經論序，照古騰今，理含金石之聲，文抱風雲之潤。治輒以輕塵足岳，墜露添流，略舉大綱，以為斯記。

般若波羅蜜多心經

觀自在菩薩，行深般若波羅蜜多時，照見五蘊皆空，度一切苦厄。舍利子，色不異空，空不異色，色即是空，空即是色，受想行識，亦復如是。舍利子，是諸法空相，不生不滅，不垢不淨，不增不減。是故空中無色，無受想行識，無眼耳鼻舌身意，無色聲香味觸法，無眼界，乃至無意識界，無無明，亦無無明盡，乃至無老死，亦無老死盡，無苦集滅道，無智亦無得。以無所得故，菩提薩埵，依般若波羅蜜多故，心無罣礙，無罣礙故，無有恐怖，遠離顛倒夢想，究竟涅槃。三世諸佛，依般若波羅蜜多故，得阿耨多羅三藐三菩提。故知般若波羅蜜多，是大神咒，是大明咒，是無上咒，是無等等咒，能除一切苦，真實不虛。故說般若波羅蜜多咒，即說咒曰：揭諦揭諦，波羅揭諦，波羅僧揭諦，菩提薩婆訶。般若多心經。

太子太傅尚書左僕射燕國公于志寧
中書令南陽縣開國男來濟
禮部尚書高陽縣開國男許敬宗
守黃門侍郎兼左庶子薛元超
守中書侍郎兼右庶子李義府等奉
敕潤色
咸亨三年十二月八日京城法侶建立
文林郎諸葛神力勒石
武騎尉朱靜藏鐫字

大唐三藏聖教序

太宗文皇帝製

弘福寺沙門懷仁集晉右將軍王羲之書

蓋聞二儀有像，顯覆載以含生；四時無形，潛寒暑以化物。是以窺天鑒地，庸愚皆識其端；明陰洞陽，賢哲罕窮其數。然而天地苞乎陰陽而易識者，以其有像也；陰陽處乎天地而難窮者，以其無形也。故知像顯可徵，雖愚不惑；形潛莫覩，在智猶迷。況乎佛道崇虛，乘幽控寂，弘濟萬品，典御十方，舉威靈而無上，抑神力而無下。大之則彌於宇宙，細之則攝於毫釐。無滅無生，歷千劫而不古；若隱若顯，運百福而長今。妙道凝玄，遵之莫知其際；法流湛寂，挹之莫測其源。故知蠢蠢凡愚，區區庸鄙，投其旨趣，能無疑惑者哉。

然則大教之興，基乎西土，騰漢庭而皎夢，照東域而流慈。昔者分形分跡之時，言未馳而成化；當常現常之世，民仰德而知遵。及乎晦影歸真，遷儀越世，金容掩色，不鏡三千之光；麗象開圖，空端四八之相。於是微言廣被，拯含類於三途；遺訓遐宣，導群生於十地。然而真教難仰，莫能一其旨歸，曲學易遵，邪正於焉紛糾。所以空有之論，或習俗而是非；大小之乘，乍沿時而隆替。

有玄奘法師者，法門之領袖也。幼懷貞敏，早悟三空之心；長契神情，先苞四忍之行。松風水月，未足比其清華；仙露明珠，詎能方其朗潤。故以智通無累，神測未形，超六塵而迥出，只千古而無對。凝心內境，悲正法之陵遲；棲慮玄門，慨深文之訛謬。思欲分條析理，廣彼前聞，截偽續真，開茲後學。是以翹心淨土，往遊西域。乘危遠邁，杖策孤征。積雪晨飛，途間失地；驚砂夕起，空外迷天。萬里山川，撥煙霞而進影；百重寒暑，躡霜雨而前蹤。誠重勞輕，求深願達，周遊西宇，十有七年。窮歷道邦，詢求正教，雙林八水，味道餐風，鹿苑鷲峰，瞻奇仰異。承至言於先聖，受真教於上賢，探賾妙門，精窮奧業。一乘五律之道，馳驟於心田；八藏三篋之文，波濤於口海。

爰自所歷之國，總將三藏要文，凡六百五十七部，譯布中夏，宣揚勝業。引慈雲於西極，注法雨於東垂，聖教缺而復全，蒼生罪而還福。濕火宅之乾焰，共拔迷途；朗愛水之昏波，同臻彼岸。是知惡因業墜，善以緣升，升墜之端，惟人所託。譬夫桂生高嶺，雲露方得泫其花；蓮出淥波，飛塵不能污其葉。非蓮性自潔而桂質本貞，良由所附者高，則微物不能累；所憑者淨，則濁類不能沾。夫以卉木無知，猶資善而成善，況乎人倫有識，不緣慶而求慶。方冀茲經流施，將日月而無窮；斯福遐敷，與乾坤而永大。

朕才謝珪璋，言慚博達。至於內典，尤所未閑。昨製序文，塗為鄙拙。唯恐穢翰墨於金簡，標瓦礫於珠林。忽得來書，謬承褒讚。循躬省慮，彌益厚顏。善不足稱，空勞致謝。

皇帝在春宮述三藏聖記

夫顯揚正教，非智無以廣其文；崇闡微言，非賢莫能定其旨。蓋真如聖教者，諸法之玄宗，眾經之軌躅也。綜括宏遠，奧旨遐深，極空有之精微，體生滅之機要。詞茂道曠，尋之者不究其源；文顯義幽，履之者莫測其際。故知聖慈所被，業無善而不臻；妙化所敷，緣無惡而不翦。開法網之綱紀，弘六度之正教，拯群有之塗炭，啟三藏之祕扃。是以名無翼而長飛，道無根而永固。道名流慶，歷遂古而鎮常；赴感應身，經塵劫而不朽。晨鐘夕梵，交二音於鷲峰；慧日法流，轉雙輪於鹿苑。排空寶蓋，接翔雲而共飛；莊野春林，與天花而合彩。

伏惟皇帝陛下，上玄資福，垂拱而治八荒，德被黔黎，斂衽而朝萬國。恩加朽骨，石室歸貝葉之文；澤及昆蟲，金匱流梵說之偈。遂使阿耨達水，通神甸之八川；耆闍崛山，接嵩華之翠嶺。竊以法性凝寂，靡歸心而不通；智地玄奧，感懇誠而遂顯。豈謂重昏之夜，燭慧炬之光；火宅之朝，降法雨之澤。於是百川異流，同會於海；萬區分義，總成乎實。豈與湯武校其優劣，堯舜比其聖德者哉。

玄奘法師者，夙懷聰令，立志夷簡，神清齠齔之年，體拔浮華之世。凝情定室，匿跡幽巖，棲息三禪，巡遊十地。超六塵之境，獨步迦維，會一乘之旨，隨機化物。以中華之無質，尋印度之真文，遠涉恆河，終期滿字，頻登雪嶺，更獲半珠，問道往還，十有七載。備通釋典，利物為心，以貞觀十九年二月六日奉

勅於弘福寺翻譯聖教要文凡六百五十七部。引大海之法流，洗塵勞而不竭；傳智燈之長焰，皎幽闇而恆明。自非久植勝緣，何以顯揚斯旨。所謂法相常住，齊三光之明；我皇福臻，同二儀之固。

伏見御製眾經論序，照古騰今。理含金石之聲，文抱風雲之潤。治輒以輕塵足岳，墜露添流，略舉大綱，以為斯記。

般若波羅蜜多心經

沙門玄奘奉　詔譯

觀自在菩薩，行深般若波羅蜜多時，照見五蘊皆空，度一切苦厄。舍利子，色不異空，空不異色，色即是空，空即是色，受想行識，亦復如是。舍利子，是諸法空相，不生不滅，不垢不淨，不增不減。是故空中無色，無受想行識，無眼耳鼻舌身意，無色聲香味觸法，無眼界，乃至無意識界，無無明，亦無無明盡，乃至無老死，亦無老死盡，無苦集滅道，無智亦無得。以無所得故，菩提薩埵，依般若波羅蜜多故，心無罣礙，無罣礙故，無有恐怖，遠離顛倒夢想，究竟涅槃。三世諸佛，依般若波羅蜜多故，得阿耨多羅三藐三菩提。故知般若波羅蜜多，是大神咒，是大明咒，是無上咒，是無等等咒，能除一切苦，真實不虛。故說般若波羅蜜多咒，即說咒曰：揭諦揭諦，波羅揭諦，波羅僧揭諦，菩提薩婆訶。般若多心經。

太子太傅尚書左僕射燕國公于志寧

中書令南陽縣開國男來濟

禮部尚書高陽縣開國男許敬宗

守黃門侍郎兼左庶子薛元超

守中書侍郎兼右庶子李義府等奉敕潤色

咸亨三年十二月八日京城法侶建立

文林郎諸葛神力勒石

武騎尉朱靜藏鐫字

大唐三藏聖教序

太宗文皇帝製

弘福寺沙門懷仁集

晉右將軍王羲之書

蓋聞二儀有像顯覆載以

大唐三藏聖教序。／太宗文皇帝製。／弘福寺沙門懷仁集／晉右將軍王羲之書。／蓋聞二儀有像，顯覆載以／

含生，四時無形，潛寒暑以化物。

是以窺天鑑地，庸愚皆識其端；明陰洞陽，賢哲罕窮其數。然而天地苞乎陰陽而易識者，以其有像

也，陰陽處乎天地而難窮者，以其無形也。故知像顯可徵，雖愚不惑；形潛莫覩，在智猶迷。況乎佛道崇虛，乘幽控寂。弘濟萬品，典御

也，陰陽處乎天地而難窮者，以其無形也。故知像顯可徵，雖愚不惑；形潛莫覩，在智猶迷。況乎佛道崇虛，乘幽控寂。弘濟萬品，典御

十方舉威靈而無上抑神

力而無下大之則彌於宇

宙細之則攝於豪釐無滅

無生應千劫而不古若

隱若顯運百福而長今妙道

十方。舉威靈而無上，抑神｜力而無下。大之則彌於宇｜宙，細之則攝於豪釐。無滅｜無生，歷千劫而不古；若隱｜若顯，運百福而長今。妙道｜

凝玄遵之莫知其際法流湛寂挹之莫測其源故知蠢蠢凡愚區區庸鄙投其旨趣能無疑或者哉然則大教之興基乎西土騰漢

凝玄，遵之莫知其際；法流｜湛寂，挹之莫測其源。故知｜蠢蠢凡愚，區區庸鄙，投其｜旨趣，能無疑或者哉？然則｜大教之興，基乎西土。騰漢｜

庭而晈夢照東域而流遷

昔者不形不跡之時言未

馳而成化當常現常之世

民仰德而知遵及乎晦影

歸真遷儀越世金容掩色

庭而皎夢，照東域而流慈。｜昔者分形分跡之時，言未｜馳而成化，當常現常之世，｜民仰德而知遵。及乎晦影｜歸真，遷儀越世。金容掩色，｜

不鏡三千之光麗象開

空端四八之相於是澂言廣被

被拯含類於三途遺訓遐宣

導羣生於十地然而真教

雜仰莫能一其旨歸曲學

不鏡三千之光：麗象開圖，／空端四八之相。於是微言廣／被，拯含類於三途；遺訓遐宣，／導羣生於十地。然而真教／難仰，莫能一其旨歸；曲學／

易遵，耶正於焉紛糾。所以｜空有之論，或習俗而是非；｜大小之乘，乍沿時而隆替。｜有玄奘法師者，法門之領｜袖也。幼懷貞敏，早悟三空｜

之忍長契神情先苞四

忍行松風水月未足比其

清華仙露明珠詎能方其

朗潤故以智通無累神測

未形超六塵而迥出隻千

之心；長契神情，先苞四忍／之行。松風水月，未足比其／清華；仙露明珠，詎能方其／朗潤。故以智通無累，神測／未形。超六塵而迥出，隻千／

古而無對。凝心內境悲正法

之陵遲栖慮玄門慨深文

之訛謬思欲分條析理廣彼

前聞截偽續真開茲後

學是以翹心淨土法遊西

域。乘危遠邁，杖策孤征。積雪晨飛，途間失地；驚砂夕起，空外迷天。萬里山川，撥煙霞而進影；百重寒暑，躡霜雨而前蹤。誠重勞輕，求

深願達周遊西宇十有
年窮歷道邦詢求正教雙
林八水味道飡風鹿菀鷲
峰瞻奇仰異承至言於
先聖受真教於上賢探賾

深願達。周遊西宇，十有七／年。窮歷道邦，詢求正教。雙／林八水，味道飡風。鹿菀鷲／峰，瞻奇仰異。承至言於／先聖，受真教於上賢。探賾

妙門，精窮奧業。一乘五律之道，馳驟於心田；八藏三篋之文，波濤於口海。爰自所歷之國，捴將三藏要文凡六百五十七部，譯布中

夏宣揚勝業引慈雲

勢法雨於東垂聖教缺

而復全蒼生罪而還福濕

火宅之乾燄共扶迷途朗

愛水之昏波同臻彼岸是

夏，宣揚勝業。引慈雲於西一極，注法雨於東垂。聖教缺一而復全，蒼生罪而還福。濕一火宅之乾燄，共拔迷途；朗一愛水之昏波，同臻彼岸。是一

知惡因業墜，善以緣昇。昇墜之端，惟人所託。譬夫桂生高嶺，雲露方得泫其花；蓮出淥波，飛塵不能汙其葉。非蓮性自潔而桂質本

貞，良由所附者高，則微物﹨不能累；所憑者净，則濁類﹨不能沾。夫以卉木無知，猶資﹨善而成善；況乎人倫有識，﹨不緣慶而求慶？方冀兹經﹨

流施將日月而無窮斯福

遐敷与乾坤而永大

朕才謝珪璋言慚博達

至於內典尤所未閑昨製

序文深為鄙拙唯恐穢翰

流施，將日月而無窮；斯福／遐敷，與乾坤而永大。／朕才謝珪璋，言慚博達。／至於內典，尤所未閑。昨製／序文，深為鄙拙。唯恐穢翰／

墨於金簡，標瓦礫於珠林。忽浮來書，謬承褒讚。循躬省慮，彌益厚顏。善不足稱，空勞致謝。皇帝在春宮述三藏

墨於金簡，標瓦礫於珠林。｜忽得來書，謬承褒讚。循｜躬省慮，彌益厚顏。善不｜足稱，空勞致謝。｜皇帝在春宮述三藏｜

聖記

夫顯揚正教此智無以廣

其文崇闡微言之此賢莫能

定其旨盖真如聖教者諸

法之玄宗衆經之軌躅也

聖記。／夫顯揚正教，非智無以廣／其文；崇闡微言，非賢莫能／定其旨。盖真如聖教者，諸／法之玄宗，衆經之軌躅也。／

綜括宏遠奧旨邃深極空

有之精微體

詞茂道曠尋之者不究其

源文顯義幽履之者莫測

其際故知聖慈所被業無

綜括宏遠，奧旨邃深。極空／有之精微，體生滅之機要。／詞茂道曠，尋之者不究其／源；文顯義幽，履之者莫測／其際。故知聖慈所被，業無／

善而不臻，妙化所敷，緣無惡而不剪。開法網之綱紀，弘六度之正教，拯羣有之塗炭，啓三藏之秘扃。是以名無翼而長飛，道無根而永

固。道名流慶，應塵遠古而鎮常，赴感應身，涇塵劫而不朽。晨鍾夕梵，交二音於鷲峰；慧日法流，轉雙輪於鹿苑。排空寶蓋，接翔雲而共

固。道名流慶，歷遂古而鎮〈常；赴感應身，經塵劫而不〈朽。晨鍾夕梵，交二音於鷲〈峰；慧日法流，轉雙〈輪於鹿〈苑。排空寶盖，接翔雲而共〈

飛，莊野春林，与天花而合
彩。伏惟皇帝陛下
上玄資福，垂
拱而治八荒，德被黔
黎，斂衽而朝萬國恩加朽骨，石

飛，莊野春林，与天花而合\]彩。伏惟\[皇帝陛下，上玄資福，垂\]拱而治八荒，德被黔黎，斂\]衽而朝萬國。恩加朽骨，石\]

室歸貝葉之文澤及昆蟲

金匱流梵說之偈遂使阿

耨達水通神甸之八川耆

闍崛山接萬華之翠嶺

竊以法性凝寂靡歸心而

室歸貝葉之文，澤及昆蟲，一金匱流梵說之偈。遂使阿一耨達水，通神甸之八川；耆一闍崛山，接嵩華之翠嶺。一竊以法性凝寂，靡歸心而不一

通，智地玄奧，感懇誠而遂顯。豈謂重昏之夜，燭慧炬之光，火宅之朝，降法雨之澤。於是百川異流，同會於海，萬區分義，揔成乎實。

通，智地玄奧，感懇誠而遂顯。豈謂重昏之夜，燭慧炬之光，火宅之朝，降法雨之澤。於是百川異流，同會於海，萬區分義，揔成乎實。

豈與湯武挍其優劣，堯舜（比其聖德者哉！玄奘法師）者，夙懷聰令，立志夷簡。神（清韶亂之年，體拔浮華）之世。凝情定室，匿迹幽巖。（

栖息三禅，巡游十地。超六尘｜之境，独步迦维。会一乘之旨，｜随机化物。以中华之无质，｜寻印度之真文。远涉恒河，｜终期满字。频登雪岭，更获｜

栖息三禅巡遊十地超六塵

三境獨步迦維會一乘之旨

隨機化物以中華之無質

尋即度之真文遠涉恒河

終期滿字頻登雪嶺更獲

半珠問道往還十有七載
備通釋典利物為心以貞
觀十九年二月六日奉
勅於弘福寺翻譯聖教
要文凡六百五十七部引大

海之法流，洗塵勞而不竭；傳智燈之長燄，皎幽闇而恒明。自非久植勝緣，何以顯揚斯旨。所謂法相常住，齊三光之明；我皇福臻，

海之法流洗塵勞而不竭傳智燈之長燄皎幽闇而恒明自非久植勝緣何以顯揚斯旨所謂法相師住齊三光之明我皇福臻

同二儀之固伏見

御製衆經論序照古騰今

理含金石之聲文抱風雲

之潤治輙以輕塵足岳墜

露添流略舉大經以爲斯記

同二儀之固。伏見／御製衆經論序，照古騰今，／理含金石之聲，文抱風雲／之潤。治輙以輕塵足岳，墜／露添流，略舉大經，以爲斯記。／

治素無才學，性不聰敏。內／典諸文，殊未觀攬。所作論／序，鄙拙尤繁。忽見來書，／褒揚讚述。撫躬自省，慚／悚交并。勞師等遠臻，深／

治素無才學性不聰敏內

典諸文殊未觀攬所作論

序鄙拙尤繁忽見來書

褒揚讚述撫躬自省

慚悚交并勞師等遠臻深

以爲愧

貞觀廿二年八月三日内

般若波羅蜜多心經

沙門玄奘奉

詔譯

觀自在菩薩行深般若波

以爲愧。｜貞觀廿二年八月三日内府。｜般若波羅蜜多心經。｜沙門玄奘奉詔譯。｜觀自在菩薩，行深般若波｜

羅蜜多時，照見五蘊皆空，度一切苦厄。舍利子！色不異空，空不異色；色即是空，空即是色。受想行識，亦復如是。舍利子！是諸法空相……

不生不滅不垢不淨不增

不減是故空中無色又受

想行識無眼耳鼻舌身

意無色聲香味觸法

眼界乃至無意識界

不生不滅，不垢不净，不增／不减。是故空中無色，無受／想行識，無眼耳鼻舌身／意，無色聲香味觸法。無／眼界，乃至無意識界。無無／

明，亦無無明盡。乃至無老死，亦無老死盡。無苦集滅道，無智亦無得，以無所得故。菩提薩埵，依般若波羅蜜多故，心無罣礙。無罣礙故，無

明六至無無明盡乃至無老

死六無老死盡無苦集減

道無智六無得以無所得故

菩提薩埵依般若波

多故心無罣礙無罣礙故

有恐怖遠離顛倒夢想

究竟涅槃三世諸佛依般若

波羅蜜多得阿耨多羅

三藐三菩提故知般若波羅

蜜多是大神咒是大明咒

有恐怖。遠離顛倒夢想，／究竟涅槃。三世諸佛，依般若／波羅蜜多故，得阿耨多羅／三藐三菩提。故知般若波羅／蜜多，是大神咒，是大明咒，／

是無上咒，是無等等咒。能／除一切苦，真實不虛。故說般／若波羅蜜多咒，即說咒曰：／『揭諦揭諦。般羅揭諦。／般羅僧揭諦。菩提莎婆呵。』／

是無上咒是無等等咒能

除一切苦真實不虛故說般

若波羅蜜多咒即說咒

揭諦揭諦般羅揭諦

般羅僧揭諦菩提莎婆呵

般若多心経

太子太傅尚書左僕射燕國公

于志寧

中書令南陽縣開國男來濟

禮部尚書高陽縣開國男許

般若多心經。／太子太傅尚書左僕射燕國公／于志寧、／中書令南陽縣開國男來濟、／禮部尚書高陽縣開國男許／

敬宗、／守黄門侍郎兼左庶子薛元超、／守中書侍郎兼右庶子李義／府等奉勅潤色。／咸亨三年十二月八日京城法侶／

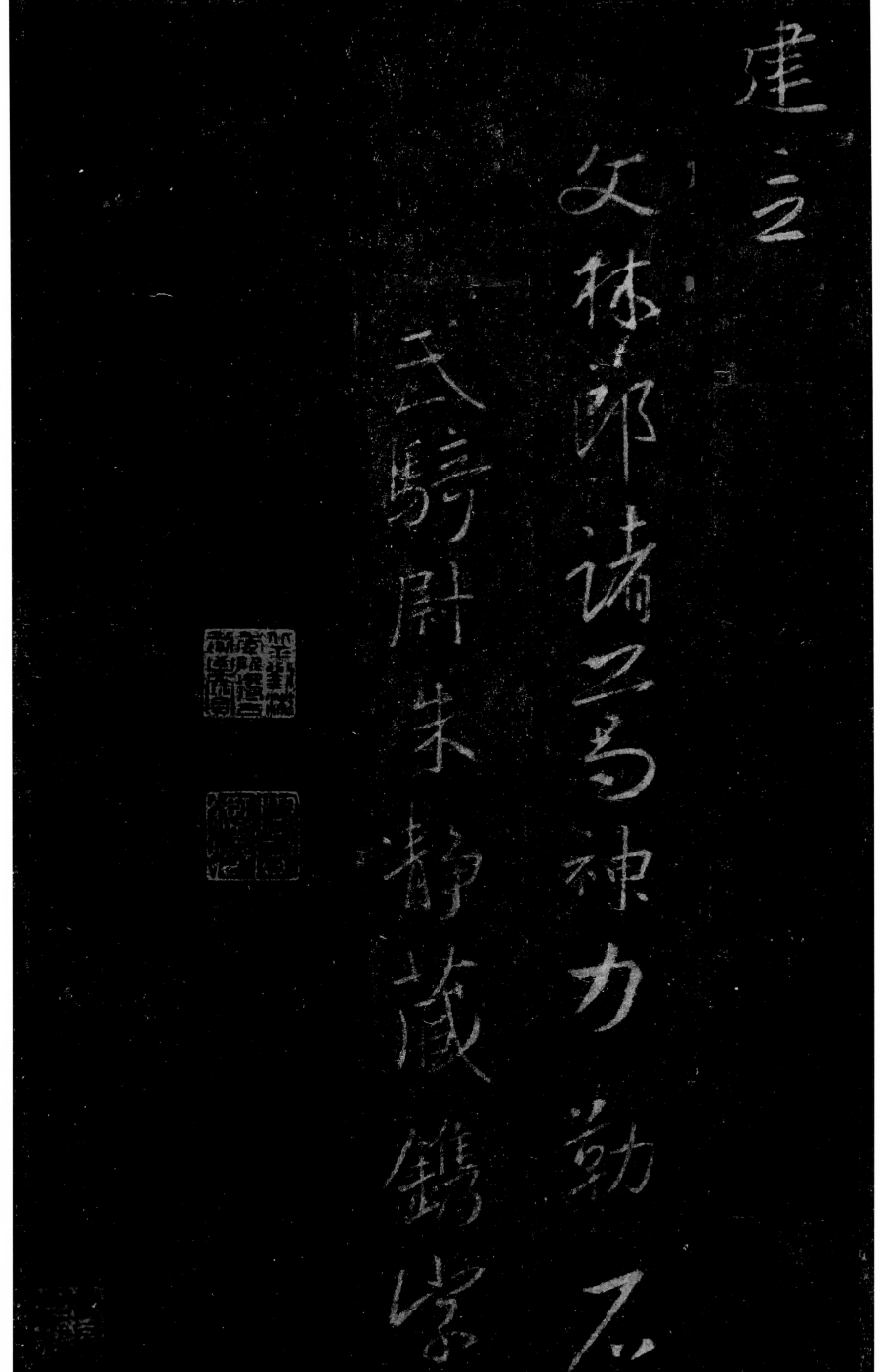

建立。／文林郎諸葛神力勒石。／（武騎尉朱靜藏鐫字。）